中國碑帖名品 〔四十八〕

褚遂良陰符經 倪寬贊

上海書畫出版社

前言

中華文明綿延五千餘年，文字實具第一功。從倉頡造字而雨粟鬼泣的傳說起，歷經華夏子民智慧聚集、薪火相傳，終使漢字生生不息，蔚爲壯觀。伴隨著漢字發展而成長的中國書法，基於漢字象形表意的特性，在一代又一代書寫者的努力之下，最終超越其實用意義，成爲一門世界上其他民族文字無法企及的純藝術，并成爲漢文化的重要元素之一。在中國知識階層看來，書法是中國人『澄懷味象』、寓哲理於詩性的藝術最高表現方式，她净化、提升了人的精神品格，歷來被視爲『道』『器』合一。而事實上，中國書法確實包羅萬象，從孔孟釋道到各家學說，從宇宙自然到社會生活，中華文化的精粹，在其間都得到了種種反映，書法無愧爲中華文化的載體。書法又推動了漢字的發展，篆、隸、草、行、真五體的嬗變和成熟，源於無數書家承前啓後、對漢字美的不懈追求，多樣的書家風格，則愈加顯示出漢字的無窮活力。那些最優秀的『知行合一』的書法家們是中華智慧的實踐者，他們彙成的這條書法之河印證了中華文化的發展。

因此，學習和探求書法藝術，實際上是瞭解中華文化最有效的一個途徑。歷史證明，漢字及其書法衝破了民族文化的隔閡和時空的限制，在世界文明的進程中發生了重要作用。我們堅信，在今後的文明進程中，這一獨特的藝術形式，仍將發揮出巨大的力量。然而，在當代這個社會經濟高速發展、不同文化劇烈碰撞的時期，書法也遭遇前所未有的挑戰，這其間自有種種因素，而漢字書寫的退化，或許是書法之道出現踟蹰不前窘狀的重要原因，因此，有識之士深感傳統文化有『迷失』、『式微』之虞。書法藝術的健康發展，有賴對中國文化、藝術真諦更深刻的體認，彙聚更多的力量做更多務實的工作，這是當今從事書法工作的專業人士責無旁貸的重任。

有鑒於此，上海書畫出版社以保存、還原最優秀的書法藝術作品爲目的，承繼五十年出版傳統，出版了這套《中國碑帖名品》叢帖。該叢帖在總結本社不同時段字帖出版的資源和經驗基礎上，更加系統地觀照整個書法史的藝術進程，彙聚歷代尤其是今人對不同書體不同書家作品（包括新出土書迹）的深入研究，以書體遞變爲縱軸，以書家風格爲橫綫，遴選了書法史上最優秀的書法作品彙編成一百册，再現了中國書法史的輝煌。

爲了更方便讀者學習與品鑒，本套叢帖在文字疏解、藝術賞評諸方面做了全新的嘗試，使文字記載、釋義的屬性與書法藝術造型、審美的作用相輔相成，進一步發展字帖的功能。同時，我們精選底本，并充分利用現代高度發展的印刷技術，精心校核，原色印刷，幾同真迹，這必將有益於臨習者更準確地體會與欣賞，以獲得學習的門徑。披覽全帙，思接千載，我們希望通過精心編撰、系統規模的出版工作，能爲當今書法藝術的弘揚和發展，起到綿薄的推進作用，以無愧祖宗留給我們的偉大遺産。

上海書畫出版社

簡　介

褚遂良（五九六—六五九），唐代書家，字登善。浙江錢塘（今杭州市）人。太宗時，歷任起居郎、諫議大夫、中書令。貞觀二十三年（六四九）受太宗遺詔輔政。高宗即位，任吏部尚書、左僕射、知政事。封河南郡公，人稱褚河南。主張維護禮法，定嫡庶之分。後因反對高宗立武則天爲后，被貶謫而死。楷書豐艷流暢，變化多姿，別開生面。對後代影響極大。後人將他與唐初的歐陽詢、虞世南、薛稷合稱爲「初唐四大書家」。

《陰符經》，紙本。楷書。九十六行，四百六十一字。書法勁峭，姿態搖曳，結體大方，是楷書中之佳構，款「臣遂良奉勅書」。宋揚無咎謂：「草書之法，千變萬化，妙理無窮，今於褚中令楷書見之。或評之云，筆力雄贍，氣勢古淡。皆言中其一。」該帖鈐有「建業文房之印」、「河東南路轉運使印」等鑒藏印。帖後有李愚、羅紹威、蘇耆等跋。

《倪寬贊》，紙本。烏絲格。縱二十四點六釐米，橫一百七十點一釐米。楷書。五十行，行七十字。末行三字。款「臣褚遂良書」。共三百四十五字，其中筆書誤一字，「舊」誤作「奮」，脫「則」一字，側書於旁。爲避諱，桑弘羊、公孫弘、韋弘成、鄭弘等五「弘」字均經剝洗。此帖書法遒勁，品格亦高。明楊士奇云：「評者以爲字裏金生，行間玉潤，法則溫雅，美麗多方。」鈐有「素履齋印」、「楊士奇氏」、「梁清標印」、「石渠寶笈」、「乾隆御覽之寶」、「三希堂精鑒璽」、「嘉慶御覽之寶」、「宣統御覽之寶」等鑒藏印。帖後有趙孟堅、鄧文原、柳貫、楊士奇、錢溥等跋。曾經明韓賢良、楊士奇、清梁清標、清內府等收藏。現藏臺北故宮博物院。

陰符經

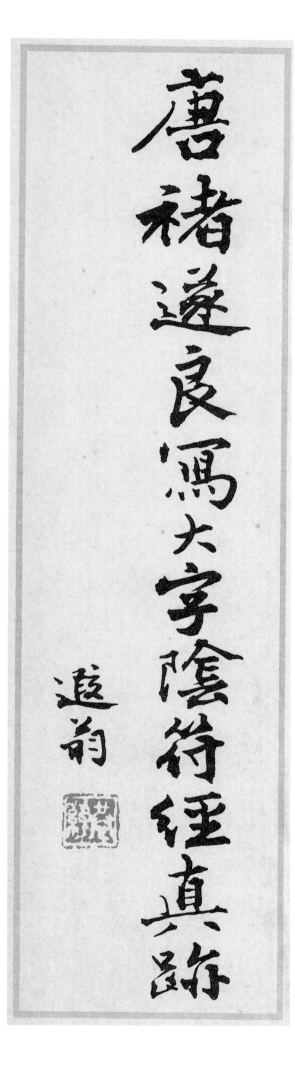

唐褚遂良寫大字陰符經真跡

遂韵

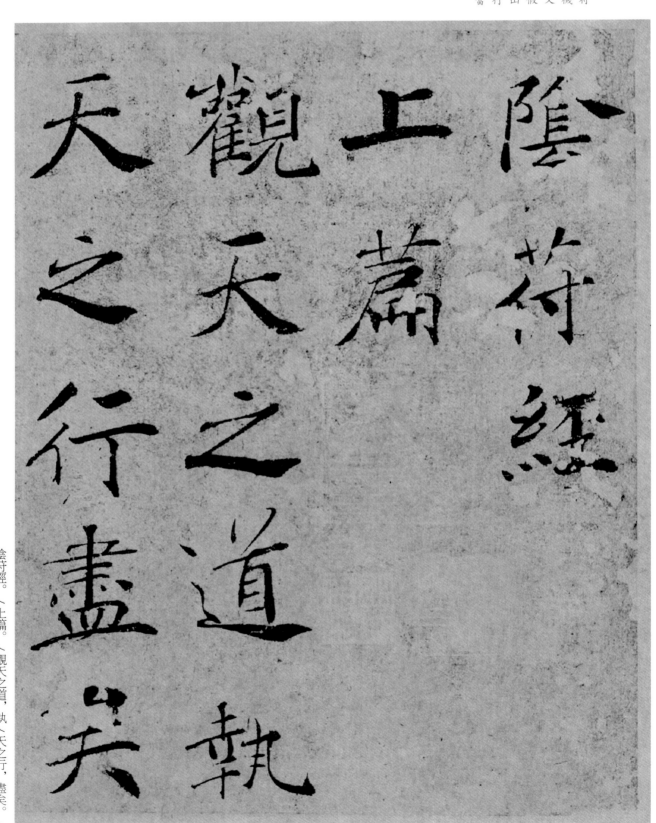

符：同「符」。《玉海》卷五《黄帝陰符經》注：「陰者，暗也；符者，合也。」《陰符經》：天機暗合於事機，故曰陰符。又稱《黄帝陰符經》，舊題黄帝所撰，顯係假託。據記載，此經是由唐代道士李筌在嵩山少室虎口巖石壁中所發現後，纔得以傳抄行世的。關於此經的時代及作者觀點極多，當代學者一般認爲是北朝時人所作。

執天之行：順應自然規律而行。

陰符經。／上篇。／觀天之道，執／天之行，盡矣。／

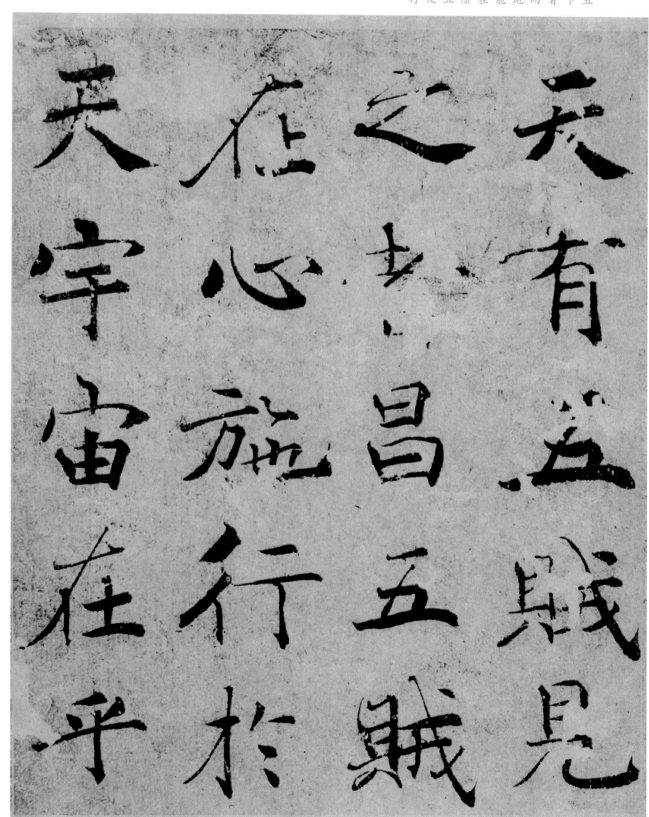

五賊：即「五行」，指金、木、水、火、土。古人認為「五行」是構成自然萬物的五種基本物質。《陰符經考異》朱熹注（下同）：「五賊，五行也。天下之善由此五者而生，而惡亦由此五者而生，故即其反而言之曰五賊。五賊雖天地之所有，然造化在天地者亦此五者也。降而在人，則此心是也。能識其所以然，則可以施行於天地，而造化在我矣。故曰見之者昌。」附朱子曰：「《陰符》說那五個物事在這裏相生相剋，曰「五賊在心，施行於天」，用不好心去看他，便都是賊了。「五賊」乃言五性之德，「施行於天」，言五行之氣。」

天有五賊，見〈之者昌。五賊〈在心，施行於〈天，宇宙在乎〈

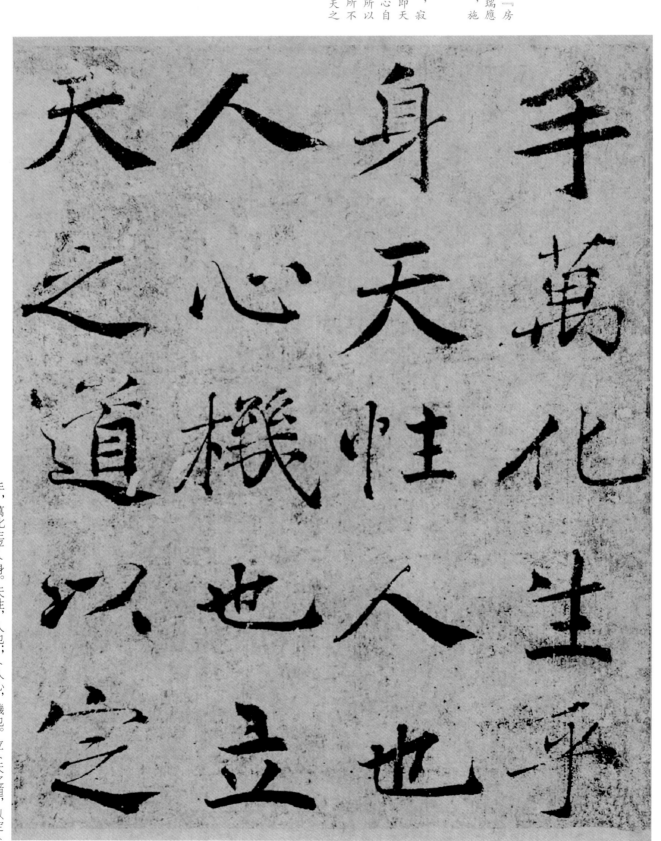

手萬化生乎
身天性人
也人
人心機機也也人
天之道以定

萬化：自然萬物。《漢書·京房傳》：「房
對曰：「古帝王以功舉賢，則萬化成，瑞應
著。」」顏師古注：「萬化，萬機之事，施
教化者也。一曰萬物之類也。」

《陰符經考異》：「天地之所以爲性者，寂
然至無，不可得而見也。人心之所稟，即天
地之性，故曰：「天性，人也。」人之心自
然而然，不知其所以然者，機也。天之所以
動，地之所以靜者也。此機在人，何所不
至，爲堯舜、爲桀紂，同是機也。惟立天之
道以定之，則智故去，而理得矣。」

手，萬化生乎／身。天性，人也；／人心，機也。立／天之道，以定／

人也。天發殺
機，移星易宿；
地發殺機，龍
蛇起陸，人發

蛇：同「蛇」。

起陸：登陸，上岸。

清徐大椿《陰符經注》：「若天人同時而
發，則必動極思靜，亂極思治，萬事萬物，
各還其初，而根基從此定矣。」

《陰符經考異》：「聖人之性與天地參，而
眾人不能者，以巧拙之不同也。惟知所以
伏藏，則拙者可使巧矣。人之所以不能伏
藏者，以有九竅之邪也。竅雖九，而要者
三，耳、目、口是也。知所以動靜，則三反
而九竅可以無邪矣。目必視，耳必聽，口必
言，是不可必靜。惟動而未嘗離靜，靜非
不動者，可以言動靜也。」九竅：指人的
耳、目、口、鼻及尿道、肛門的九孔。《周
禮·天官·疾醫》：「兩之以九竅之變。」
鄭玄注：「陽竅七，陰竅二。」

《陰符經考異》：「火生於木，有時而焚
木；奸生於國，有時而必潰。五賊之機亦
猶是也。知之修煉，非聖人孰能之。修煉之
法，動靜伏藏之說也。」

○○七

殺機　機　天　地　反
覆　天　人　合　發
萬　化　定　基　性
育　巧　拙　可　以

殺機，天地反／覆。天人合發，／萬化定基。性／有巧拙，可以／

伏藏九竅之
邪在乎三要
可以動靜火
生於木禍發

伏藏。九竅之邪，在乎三要，可以動靜。火生於木，禍發

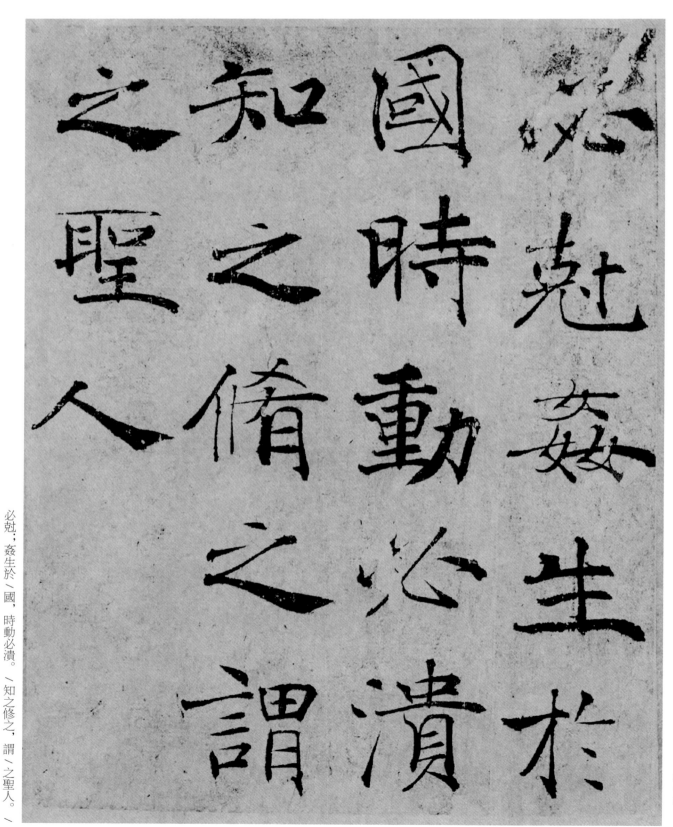

尅：同『剋』。

知之修之：文集一本作『知之修煉』。

必尅，姦生於〔國，時動必潰。〕知之修之，謂〔之聖人。〕

〇一〇

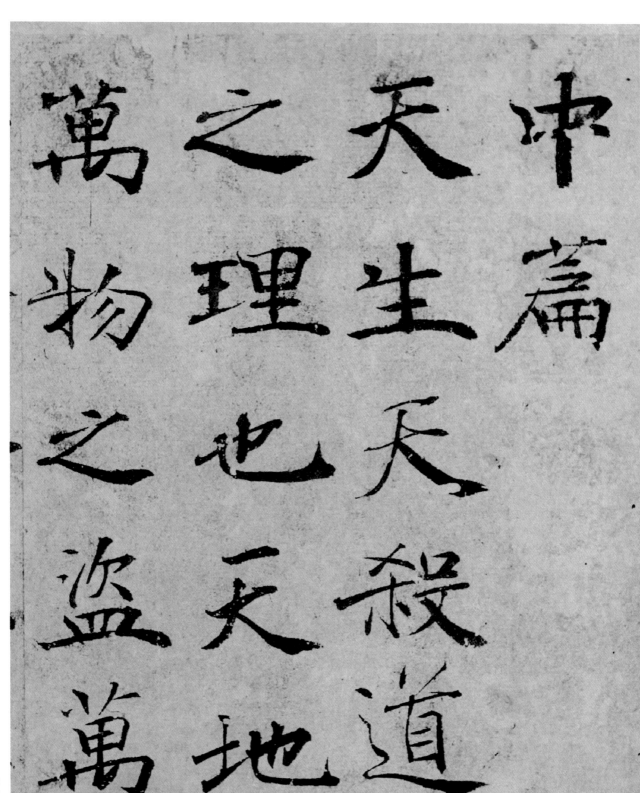

中篇天生

之天殺

理生道

也天天

萬也殺地

物天

之地

盜萬

中篇。／天生天殺，道／之理也。天地，／萬物之盜，萬／

三才：謂天、地、人。《易·說卦》：「是以立天之道曰陰與陽，立地之道曰柔與剛，立人之道曰仁與義。兼三才而兩之，故《易》六畫而成卦。」漢王符《潛夫論·本訓》：「是故天本諸陽，地本諸陰，人本中和。三才異務，相待而成。」《陰符經考異》：「天地生萬物，而亦殺萬物者也；萬物生人，而亦殺人者也；人生萬物，而亦殺萬物者也。以其生而為殺者也。故反而言之謂之「盜」，猶曰「五賊」云爾。然生殺各得其當，則三盜宜；三盜宜，則天地位、萬物育矣。」

食其時：順應時節獲取食物。《陰符經考異》：「時者，春秋早晚也。」

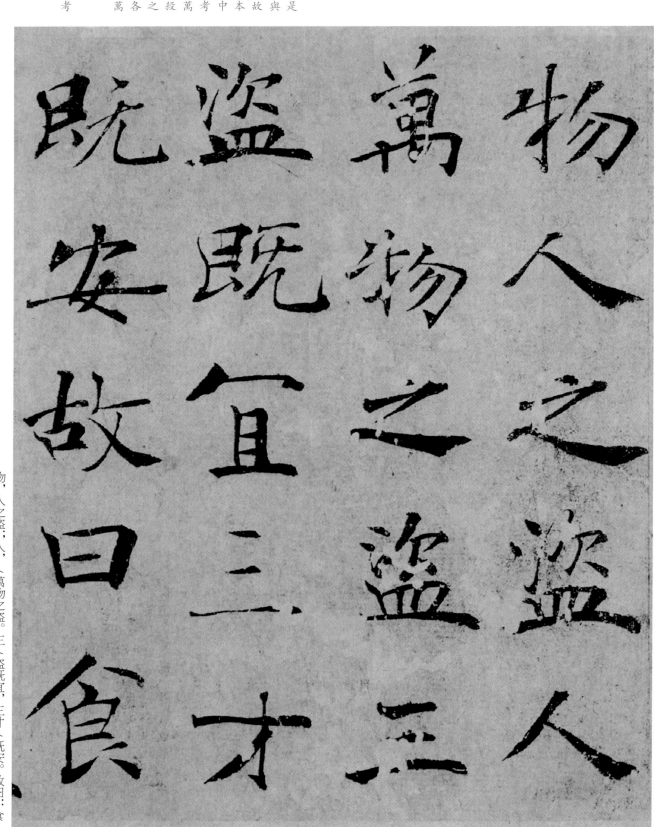

物，人之盜；人，／萬物之盜。三／盜既宜，三才／既安。故曰：食／

百骸：指人的骨骼，代指全身。《莊子·齊物論》：『百骸、九竅、六藏、賅而存焉，吾誰與爲親？』成玄英疏：『百骸，百骨節也。』

動其機：順應規律而動。《陰符經考異》：『機者，生殺長養也。』

《陰符經考異》：『神者，靈怪不測也；不神者，天地、日月、山川、動植之類也。人知靈怪之爲神，天地、日月、山川、動植耳目所接，不知其神也。』按，此句是說：人知道哪些是神明的『神』，卻不知道哪些不是神明的真正的『神』。所謂『其神之神』，是指人類所認爲的有形的神明，如神仙靈怪之類；所謂『其不神所以神』，在此就是指自然之道，無形無相，但這纔是主宰萬物的真正之神。

《陰符經考異》：『日月者，人不知其神也。日之數，大運三百六十日；月之數，小運三百六十辰。天地變化，不外乎三百六十。聖功之所以生，知此而已；神明之所以出，由此而已。』

其時，
百骸理。／動其機，萬化／安。人知其神／之神，不知其／

其時百骸理
動其機萬化
安人知其神
之神不知其

不神所以神
也日月有
有定之
神
聖
明
大
小
也
不神而
所以
神

功
小
生
焉

君子得之固窮：語本《論語·衛靈公》：

『子曰：「君子固窮，小人窮斯濫矣。」』

帖文脫『小』字，據文集補。《陰符經考

異》『盜機者，即五賊流行天地之間，上

文所謂日月之數也。見之知之，則三盜宜

而三纔安矣。然黃帝、堯舜之所以得名得

壽，蘇、張、申、韓之所以殺身赤族，均是

道也。民可使由之，不可使知之，至哉言

乎！』按，此所謂『小人得之輕命』，指小

人得天地之機，便追名逐利，不惜性命。故

朱熹以蘇秦、張儀、申不害和韓非為例，此

四人皆是謀士，但因名利之心所驅，遂不得

善終。

《陰符經考異》：『瞽者善聽，聾者善視，

則其專一源而可知。絕利一源者，絕利而止守

一源，絕其二三；一源者，一其本

源。三返晝夜者，更加詳審。宣惟用兵，凡

事莫不皆然。……又曰：三返晝夜之說，如

修養家子午行持，今日如此，明日如此，做

得愈熟，愈有效驗。』

出焉。其盜機／也，天下莫能／見，莫能知，君／子得之固窮，／

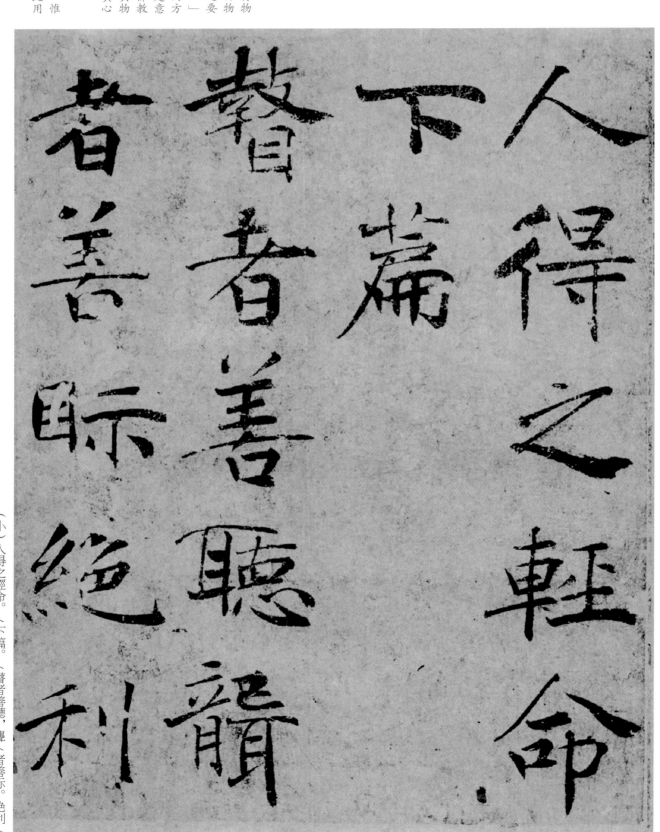

际：同「視」。返：通「反」，反復。

《陰符經考異》：「心因物而見，是生於物也；逐物而喪，是死於物也。人之接於物者，其竅有九，而要有三，而目又要中之要者也。老聃曰：『不見可欲，使心不亂。』」孔子答「克己之目」，亦以視爲之先。西方論六根、六識，必先曰眼、曰色者，均是意也。按，朱熹所說的《陰符經注》：「心不能與物接，必見物之形而後心隨之而動，故物與心交之際，惟目爲最要也。」徐大椿《陰符經注》：「西方」指印度佛教而言。

《陰符經考異》：「『無恩之恩，天道也。惟無恩而後能有恩，惟無爲然後能有爲。此用師萬倍，必三返而後能也。』」

（小）人得之輕命。／下篇。／聾者善聽，聾／者善際。絶利／

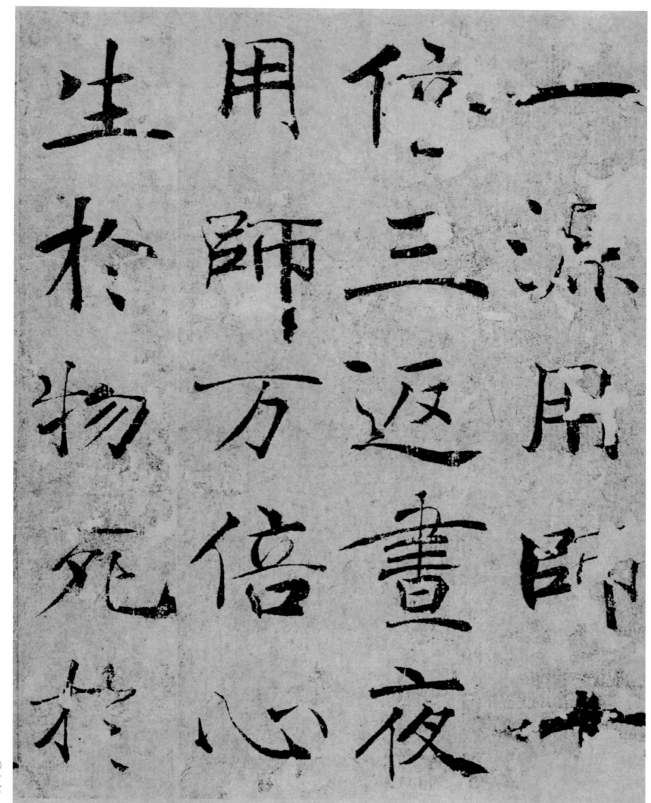

一源，用師十／倍。三返晝夜，／用師萬倍。心／生於物，死於／

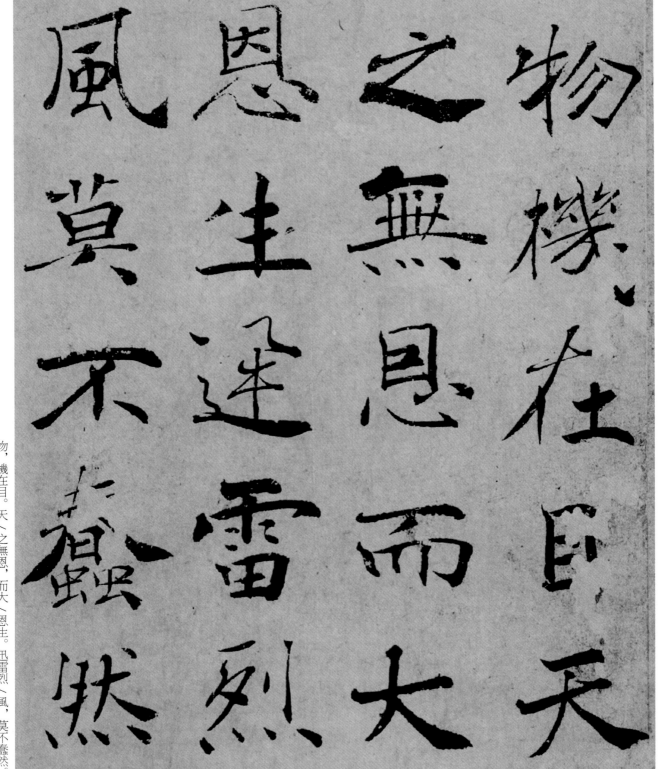

物樣，在目天

之無恩而大

恩生遲雷烈

風莫不蠢然

物，機在目。天〻之無恩，而大〻恩生。迅雷烈〻風，莫不蠢然。〻

至樂性愚：文集一本作『至樂性餘』。餘：
寬餘，富足。

徐大椿《陰符經注》：『一物有一物之性，
凡人之至樂者，其性必寬裕優容，至靜者，
其性必縝密峻潔，此自然之情，不容勉强者
也。』

禽：通『擒』，引申爲統攝。制：法制，法
令。命令。引申爲手段，工具。禽之制在
氣：即統攝的工具是氣。徐大椿《陰符經
注》：『天之與萬物，栽培、傾覆萬有不
齊，似乎各有私焉，其實栽培、傾覆之故，
皆萬物自取之，天不過因物付物而已，其實
則至公也。而其統禦之法，則惟一氣，爲之
如春生夏長、秋斂冬藏，不外乎一氣之轉旋
也。』

《陰符經考異》：『人見天有文、地有理，
以爲聖也，不知其所以聖。我以時之文、物
之理而知天地之所以聖。天文有時，地理有
物。以天地之常言之，其道固如是，自變者言之，亦如是也。此觀天之道，
執天之行，至於通乎晝夜，而與造化同體，
動靜無違也。』按，此處天文地理是指事物
的表像，時文物理是指事物的規律。

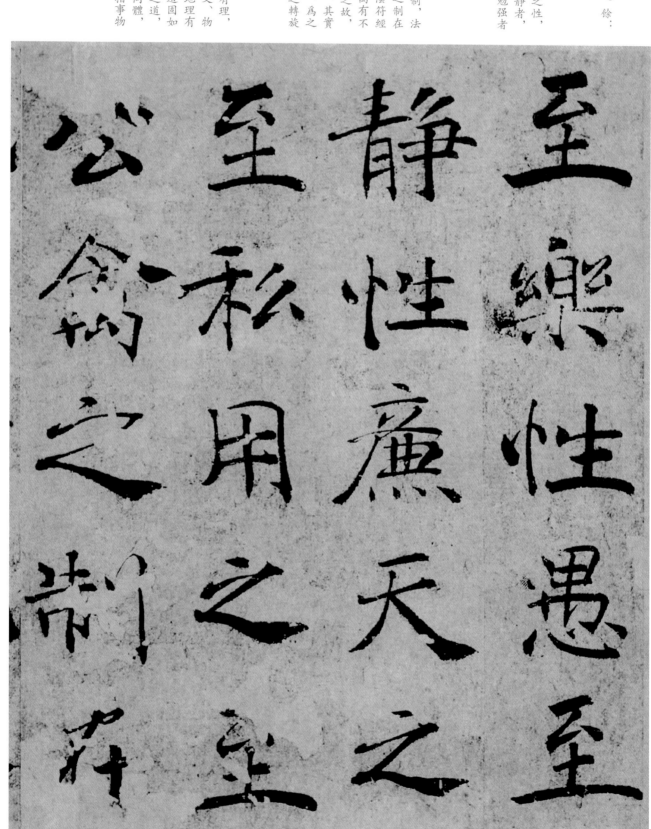

至樂性愚，至／靜性廉。天之／至私，用之至／公，禽之制在／

氣生者苑之

根死者生之

根恩生於害

生於恩愚人

氣。生者，死之／根。死者，生之／根。恩生於害，（害）／生於恩。愚人／

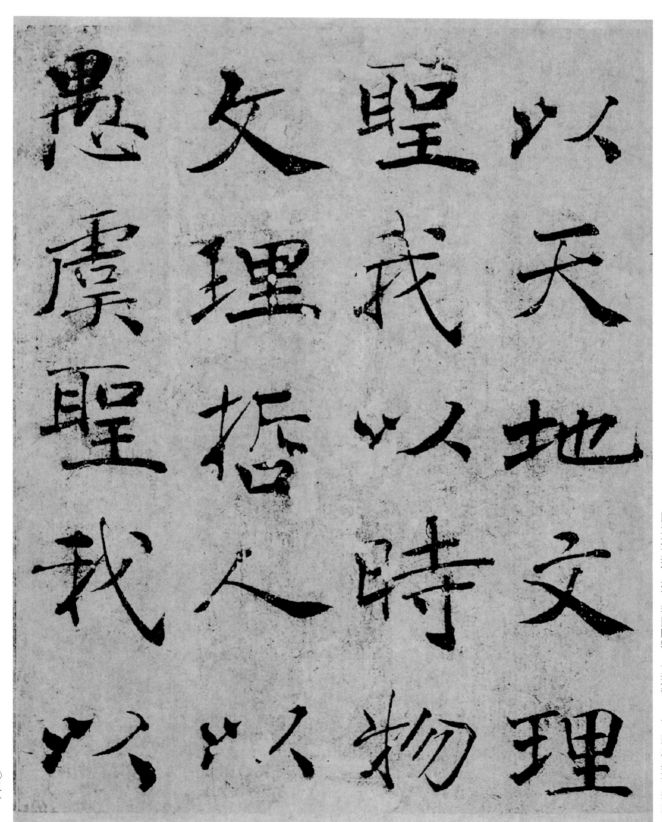

以天地文理／聖，我以時物／文理哲。人／以愚虞聖，我以／

聖：聰明，通達事理。

虞：猜度，料想，思慮。

奇：奇異，人所不測。按，此句文集一本作『人以奇期聖，我以不奇期聖』。其：通『期』。

沉水入火：徐大椿《陰符經注》：『聖人不愚不奇，人則非愚即奇，蓋自恃其知循利縱欲，以爲謀生之良法，實則喪身之禍根，猶之自投於水火之中，其滅亡爲可必也。』

《陰符經考異》附朱子曰：『四句極説得妙。靜能生動，便是漸漸恁地消去，又漸漸恁地長。天地之道，便是常恁地示人。』又曰：『「天地之道浸」這句極好。陰陽之道，無日不相勝，只管逐些子挨出，這個退一分，那個便進一分。』又曰：『若不是極静，則天地萬物不生。浸者，漸也。天地之道漸漸消長，故剛柔勝，此便是吉凶貞勝之理。《陰符經》此等處特然好。』

徐大椿《陰符經注》：『道不可契，然聖人必不肯不求契乎道，於是設爲契道之奇器焉。其操甚約，而萬物之象皆由此而生。其器維何？所謂八卦，甲子是也。八卦立而天地五行不能外，甲子定而歲時日月不能違。雖靈妙隱晦如神鬼，變化不測若陰陽，而八卦、甲子之中無理不包，無數不該，其義昭然明晰，使人若有象之可循，然後律曆所不能契者，已無微之弗彰矣。』

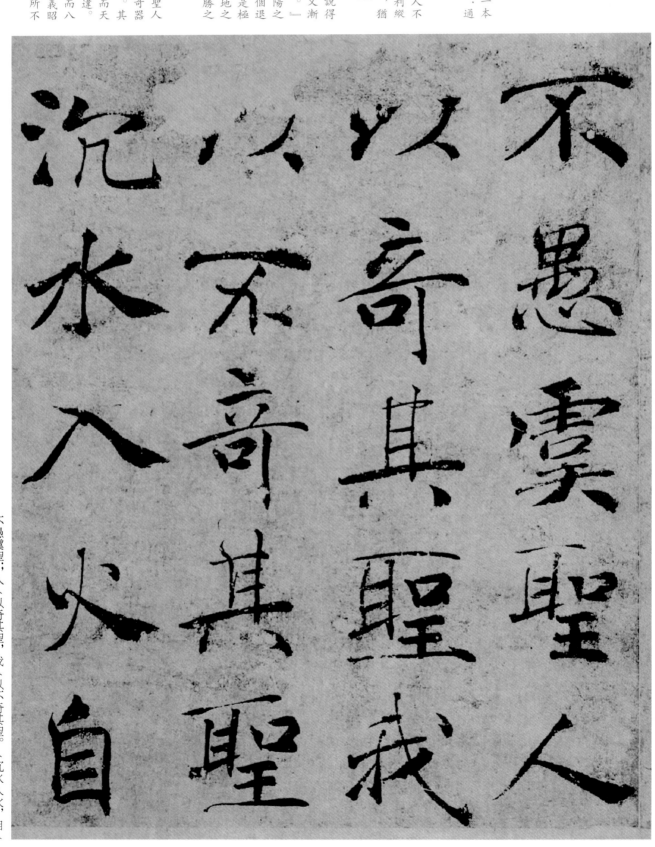

不愚虞聖，人〳以奇其聖，我〳以不奇其聖。〳沉水入火，自〳

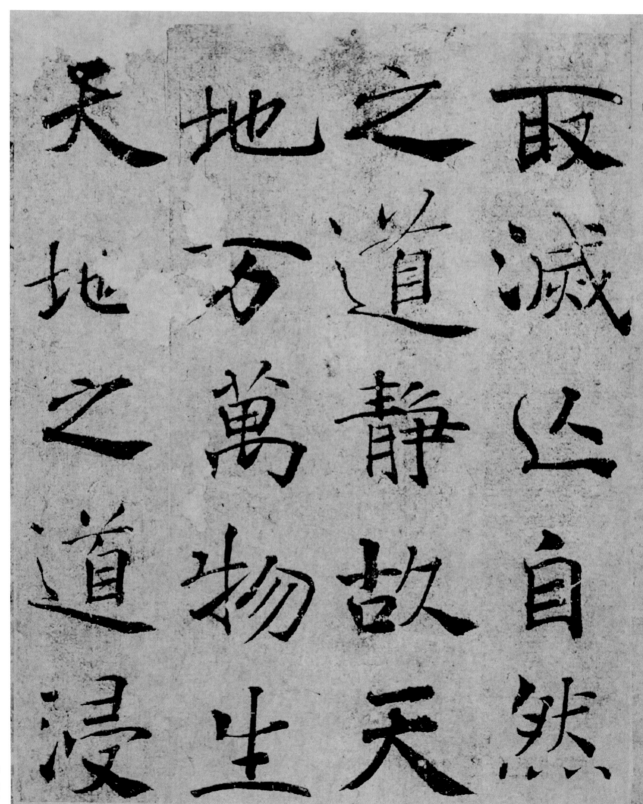

取滅亡。自然／之道静，故天／地（万）萬物生∴／天地之道浸，／

故陰陽勝陰陽勝陰

陽推而變化

順矣聖人知

自然之道不

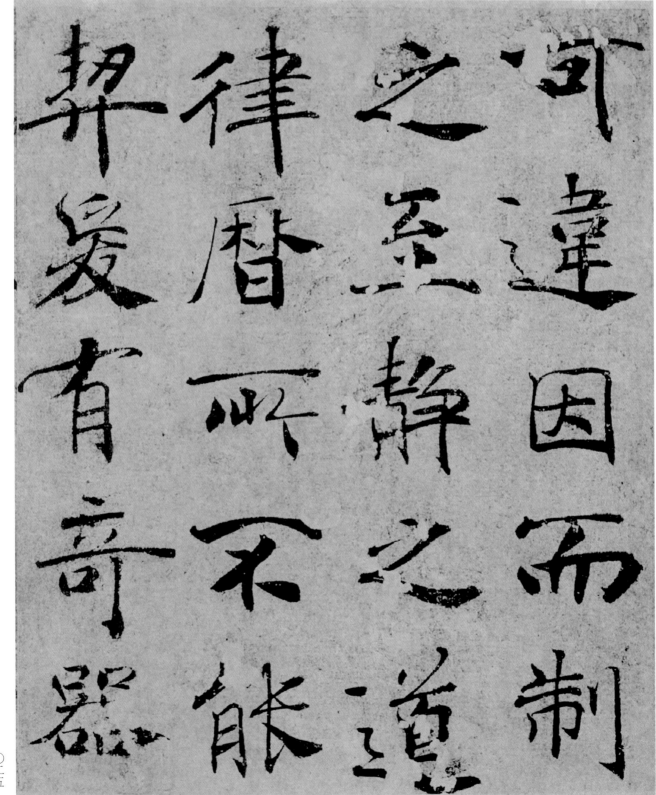

可違，因而制／之至靜之道，／律曆所不能／契。爰有奇器，／

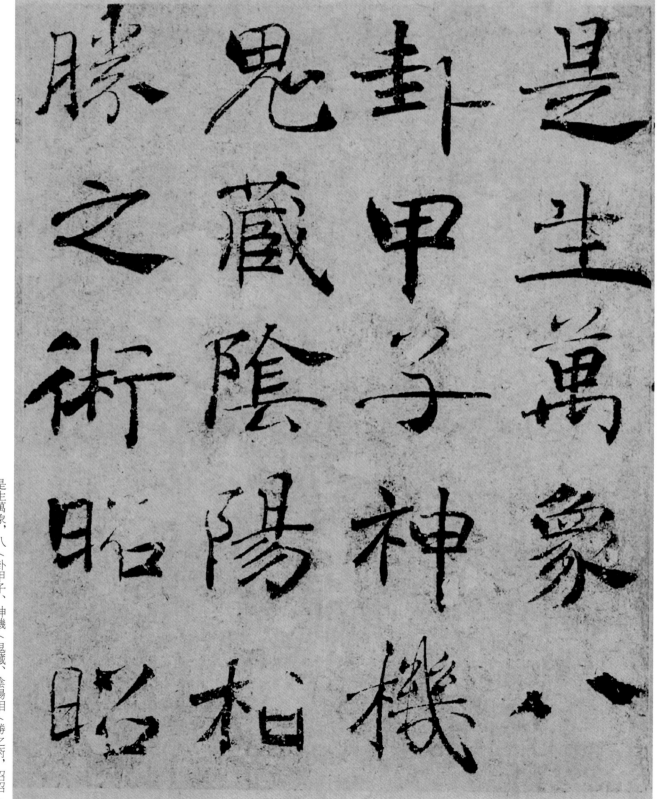

是生萬象，八〈卦甲子、神機〈鬼藏、陰陽相〈勝之術，昭昭〈

平盡平象矣

起居郎臣

遂良奉

勅書

敕恭覿檢閱褚書第一

太師中書令臣羅紹威奉

　　　　三年三月初

庶幾老眼朦朧河南書至祕藏良久以付鑒定

左朴射兼崇政院使崇文館大學士臣李愚觀定

昇元四年二月十二日文房副使銀青光祿大夫兼

御史中丞臣邵周　重裝

崇英殿副使知崇英院事兼文房官檢校

工部尚書臣王鎔　覆校

進

褚河南奉勑書陰符經一百九十卷

草書行楷皆有傳刻曾見數本

然石頑工拙了之神氣乃武陽李

大参丞雄寶藏茲冊出以見示筆

力雄贍氣揚古澹深合魏晉當涂

許書者謂此瑤臺嬋娟予謂綺羅

証験畫其娇也

大中祥符三年仲冬廿四日

前進士蘇耆敬題

笔王之流千变万化等妙理

筆窮之萬禮筆之枚

書兒三

紹興十年百陸之後三日

山樵人元章書

右褚公書陰符經三篇五季入朱
梁內府梁末散落人間為武陽李
氏所藏書其子孫不衍守轉售西京
師氏兵彄之餘考無聲聞又
不知幾易之為原吉
公所有云謹積字禩之瑞養正博學
能文元筆楷隸然亦嗜古成癖每得
前人佳書必擇靜室中屏去奴錄
佃昜頴川郡

敬置案頭永對再拜此後展
閱葢此出人隆先布子侄輩
不使見原書辭心褚去所臨習者
上此碑刻了久閱郡誌有
此奇蹟欲求此一見不敢而此蹟回
書楷素先生南遊詩卷公渡
視良久許四頗有褚中令筆之
祖蘭人靜侍坐書為逅出此冊

永曰視此當有進益捧玩之頃

神與靈和血脈通融以瘦而腴

以韻而遒意古巧妙三□不絕

盡米海岳有云褚法之神韻

薛欲雲之所不能及誠至論也

尾深宗法資手業又信古絕倫奇

真墨池鉅觀也看畢

命題曰跋于焜末茲

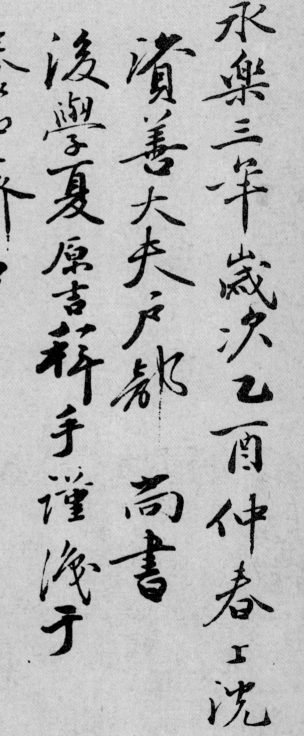

永樂三年歲次乙酉仲春上浣
資善大夫戶部尚書
後學夏原吉拜手謹識于
養正齋中

宋比部牧仲先生

書畫府儲藏

辛酉九月廿九日

宛陵高詠題

同觀者

黃俞邵尤展人

康熙壬戌嘉平月抄書

宋范仲淹都宗庵

河南祿巾令昺祿神志

施閏章書

時年六十五

慈水姜宸英　黑窯歐

馮一滄同觀于

宋氏西陂之湛華樓

廿三年甲子十月己望三日記

褚河南書接晉魏鍾王之緒超開唐歐虞褚之蹟

千百年来真墨絶少後與子瞻仰不啻癮

龍遊乎玄閒豈復能見此神妙造極之至

寶邪　牧仲公鑒賞之豪可以進媲前賢始

神物當之遺真知真好者非偶然也

雲中老人魏象樞跋

唐褚河南奉勅書陰符經

真蹟

商丘宋氏綿津山人犖

丙辰七月重裝子孫永寶

白頴邨徐倬獲觀壬戌

冬十月廿九日記

褚河南陰符經真蹟連前後題

跋共拾捌開又前後空白副頁兩

開通計貳拾開

光緒戊申七月蕉巢記

聊談甚快慰　玉甫先生盛意以千金代贖

褚河南墨蹟心感之極惺南年来狀況實

已無力保存遲之我

以隨時曲為代覓受主玉題之萬一南中

有人欲得萬弗匹葡原如取贖不重見某手奉祈

賜為酌定特愛頊之況述不盡专上

蘭泉先生　某衛敬

十月初四

玉以審政惠道塵

禇ㄢ貞觀十年自秘書郎遷起居郎十五年十一月八後

每遷諫議大夫此經結銜為起居郎興伊闕佛龕碑正

同知必貞觀十年八後十五年八前此五六年間所書其字

體筆勢二興伊闕為近伊闕既經鑱剜模搨筆畫已遂

益峻整少飛翔之致雜有刀痕故不禇ㄢ楷書真之傳世

者惟此興說寬贊二種說寬贊已在十六年書孟法師碑

復余別有說且辨其非偽此冊字畫尤无可致疑無有八

隆符經晚出在禇ㄢ殘後言之者此則不可以辨松新唐

書藝文志有集注陰符經一卷周秦以來注者十二家唐有李

浮風雲簽諸人又有李靖陰符機一卷韋弘陰符經正卷一

卷李筌驪山老母博陰符義一卷又張果陰符太无傳

卷陰符經辨命論一卷李靖張果並禇ㄢ同時人或精在

前所謂機所謂太无傳辨命論所謂音義殆皆依經以立

言者隋書經籍志中雜乞陰符經之目而有太公陰符鈐錄一
卷言即此經也此書自非黄帝武太公所為其為於後人依
託固不待言成書時期雖不能確知隋唐之前必已有傳之者
至唐初而漸盛太宗鈔其流通故命鈔之書之有一百九十卷
之多此二事之可信者也余平生於褚書研尋用力宸勤窺
源竟委必於可信未書如以意所並二何敢自謂匡别一乞
可謙昔者蔡端明誤識歐陽行本草書千文以為智永海岳者必
抇名必於改評於跋正余本謝端明後有明鑒安海岳者
統正之姑存愚说二毛䴏也此册諸跋盡精妙如滑浴威
者字攄筆見僅六一翁永城縣學记中道及之所謂武夫騶將く
子㲚樂於物馬聲色者甚於字書之言以邑人者也收藏之者
自言郘宋民後一三四聞武早已流於淹没於山陵人家吾宗
湛泉清末曾任陕西學政故有因缘陡䟴此寶䛭歸番禺
葉氏秘笈今

公起先生持送見示附來一箋述題爾意欣余跋尾因渾右

置齋中審諦展玩覆益實多此生多不唐美歡喜讀歟而

名題記 三十六年十一月廿三日扵滬東寓齋吳興沈平然

倪寬贊

本篇全文爲班固《漢書》卷
五十八《公孫弘卜式兒寬傳》後
的贊詞，故簡稱《兒寬贊》。這
段文字，實際是對西漢中後期治
國名臣的一次總結和概述，重點
表達了對漢武帝朝人纔之盛的贊
歎。

艾安：民生安定，宇内承平。
艾：通『乂』。

四夷：對四方少數民族的統稱。
泛指外族、外國。

未賓：没有臣服。

漢興六十餘載海
内艾安府庫充實
而四夷未賓制度
多闕上方欲用文

漢興六十餘載，海／内艾安，府庫充實，／而四夷未賓，制度／多闕。上方欲用文／

蒲輪：用蒲草裹輪的車子。因推
行平穩，古時用於封禪或迎接賢
士，以示禮敬。

枚生：即枚乘，字叔。武帝自爲
太子閒枚乘之名，及即位，乘已
年老，乃以安車蒲輪征乘，死於
道。見《漢書》卷五十一《枚乘
傳》。

主父：即主父偃。與徐樂、嚴安
俱上書言世務。書奏，武帝召
見三人，謂曰：『公皆安在？何
相見之晚也！』乃拜偃、樂、安
皆爲郎中。偃數上疏言事，遷
謁事、中郎、中大夫。一歲中四
遷。見《漢書》卷六十四上《主
父偃傳》。

卜式：初以田畜爲事，牧羊致千
餘頭。武帝時匈奴屢犯邊，其
上書朝廷，願以家財之半捐公助
邊。後召拜爲中郎，武帝試令
其治縣，有政績，賜爵關內侯。
元鼎中，官至御史大夫。見《漢
書》卷五十八《卜式傳》。

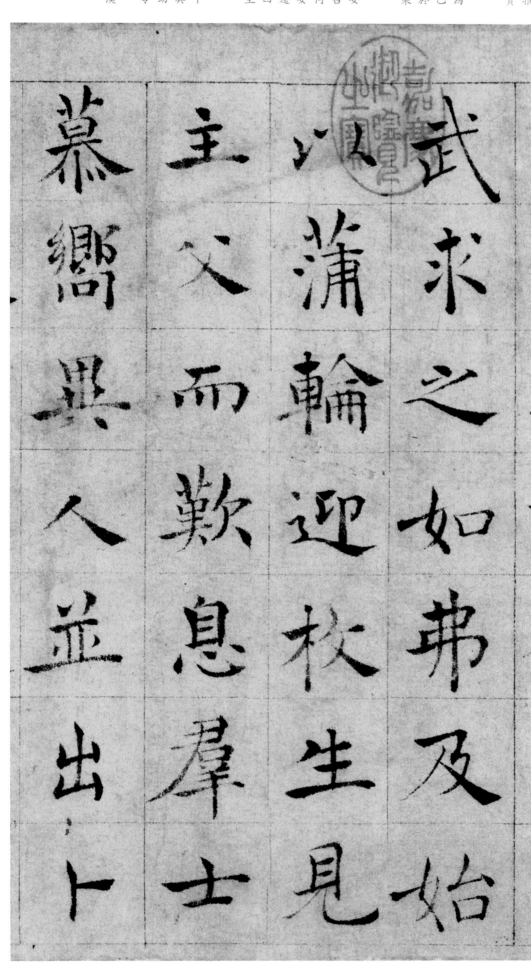

武，求之如弗及，始／以蒲輪迎枚生，見／主父而歎息。群士／慕嚮，異人並出。卜／

芻牧：放牧的人。

弘羊：即桑弘羊，出身於商人家庭。武帝時，歷任大司農、搜粟都尉、御史大夫等職，是武帝時經濟政策的主要制定者和推行者之一。見《漢書·食貨志》。

擢：提拔。

賈豎：對商人的賤稱。

按：卷中的「弘」字，舊說為宋人刮去，宋太祖趙匡胤父名弘殷，追尊為宣祖武昭皇帝，故宋人避「弘」字諱。

衛青：西漢大將。其生母衛媼是平陽公主夫家的女僕。見《漢書》卷五十五《衛青傳》。

日磾：即金日磾，字翁叔。本是匈奴休屠王太子，漢武帝出兵匈奴，金日磾及其家人淪為官奴。後成為武帝近臣，以忠誠篤敬和聰明繩智聞名。武帝病重，托霍光與金日磾輔佐太子劉弗陵，並遺詔封秺侯。見《漢書》卷六十八《金日磾傳》。

曩時：往時，從前。

式　拔　於　芻　牧　羊

擢　於　賈　豎　衛　青　奮

奮　於　奴　僕　日　磾　出

於　降　虜　斯　亦　曩　時

式拔於芻牧，（弘）羊／擢於賈豎，衛青奮（舊）／於奴僕，日磾出／於降虜，斯亦曩時／

版築……打土牆。飯牛……喂牛。相傳商代賢者傅說築於傅嚴，武丁用以為相。事見《尚書·說命上》。春秋時衛國賢者甯戚飯牛車下，扣牛角而歌，桓公異之，拜為上卿。事見《呂氏春秋·舉難》。後以「版築飯牛」為賢臣出身微賤之典。『明』，殿本《漢書》作『朋』。參見中華書局本《漢書》卷五十八校勘記。

儒雅……此處表示精通儒學，舉止文雅之士。

公孫弘……年輕時做過獄吏，漢武帝時廣招賢良，被征為博士。後升遷為御史大夫，丞相，封平津侯。見《漢書》卷五十八《公孫弘傳》。

董仲舒……孝景時為博士，漢武帝時對策，提出『罷黜百家，獨尊儒術』，影響深遠。見《漢書》卷五十六《董仲舒傳》。

兒……通『倪』。兒寬，治民寬厚，勸農業，緩刑罰，理獄訟，選用仁厚之士，體察民情，不務虛名。見《漢書》卷五十八《兒寬傳》。

版築飯牛之明已

漢之得人，於茲為盛

儒雅則公孫

董仲舒兒寬篤行

版築飯牛之明已。／漢之得人，於茲為／盛，儒雅則公孫（弘）、／董仲舒、兒寬，篤行／

石建、石慶：均為萬石君石奮之子。其家以孝謹著稱，雖齊魯諸儒質行，皆自以為不及。見《漢書》卷四十六《萬石君傳》。

汲黯：字長孺，以直言上諫著稱。見《漢書》卷五十《汲黯傳》。

韓安國：字長孺，為人雖貪財嗜利，但所推舉皆廉士賢於己者，皆天下名士，士亦以此稱慕之。見《漢書》卷五十二《韓安國傳》。

鄭當時：字莊，善推舉賢人。見《漢書》卷五十《鄭當時傳》。

定令：制定律令。

趙禹：曾與張湯論定律令。見《漢書》卷九十《酷吏傳》。

張湯：幼喜法律，曾任長安吏、内史掾和茂陵尉。後為太中大夫、廷尉、御史大夫。生平用法嚴酷，被作為酷吏的代表人物。見《漢書》卷五十九《張湯傳》。

則石建石慶質直

則汲黯卜式推賢

則韓安國鄭當時

定令則趙禹張湯

則石建、石慶，質直／則汲黯、卜式，推賢／則韓安國、鄭當時，／定令則趙禹、張湯，／

文章則司馬遷、相
如，滑稽則東方朔
枚皋，應對則嚴助
朱買臣，歷數則唐

枚皋：字少孺，枚乘之子。不通
經術，詼笑類俳倡，爲賦頌好嫚
戲，以故得貴幸。見《漢書》卷
五十一《枚皋傳》。

嚴助：善對策辯論。見《漢書》
卷六四上《嚴助傳》。

朱買臣：字翁子，漢武帝欲置
朔方郡，公孫弘諫，以爲疲敝
中國，武帝曾使朱買臣辯駁。
見《漢書》卷六十四上《朱買臣
傳》。

唐都、洛下閎：見《漢書·律曆
志》。

文章則司馬遷、相／如，滑稽則東方朔、／枚皋，應對則嚴助、／朱買臣，歷數則唐／

協律：調和音樂律吕，指音樂。

李延年：善歌。見《漢書》卷九十三《佞幸傳》。

將率：同「將帥」。

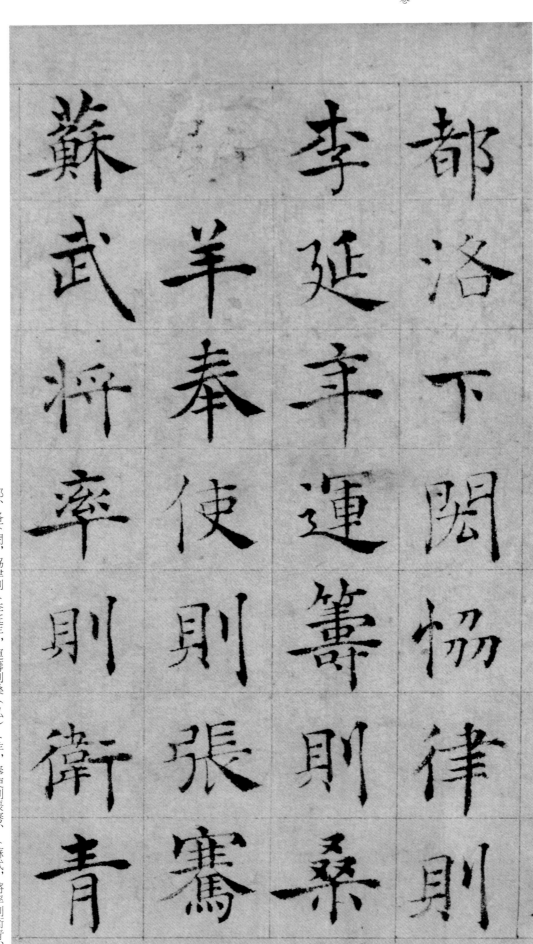

都洛下閎協律則

李延年運籌則桑

羊奉使則張騫

蘇武將率則衛青

都、洛下閎，協律則／李延年，運籌則桑（弘）／羊，奉使則張騫、／蘇武，將率則衛青、／

霍去病，受遺則霍／光、金日磾，其餘不／可勝紀。是以興造／功業，制度遺文，後／

受遺：接受先王遺命。

霍光：字子孟，跟隨漢武帝近
三十年，是武帝時期的重要謀
臣。漢武帝死後，他受命爲漢
昭帝的輔政大臣，執掌漢室最
高權力近二十年。見《漢書》卷
六十八《霍光傳》。

霍去病受遺則霍
光金日磾其餘不
可勝紀是以興造
功業制度遺文後

〇五三

孝宣：即漢宣帝劉詢。

承統：繼承國統。

藝：同『藝』。六藝：指儒家的『六經』，即《禮》、《樂》、《書》、《詩》、《易》、《春秋》。或儒家所謂的禮、樂、射、御、書、數等六種才藝。

茂異：茂纔異等之簡稱，漢代選拔人纔的科目之一。

蕭望之：見《漢書》卷七十八《蕭望之傳》。

梁丘賀、夏侯勝、嚴彭祖、尹更始：均見《漢書》卷八八《儒林傳》。

世莫及。孝宣承統，／纂修洪業，亦講論／六藝，招選茂異，而／蕭望之、梁丘賀、夏／

侯勝韋成嚴彭
祖尹更始以儒術
進劉向王褒以文
章顯將相張安世

章弘成：應作『韋玄成』，見《漢書》卷七十三《韋賢傳》附《韋玄成傳》。按，『弘』字原帖已刮去，但殘存筆畫仍可見爲『弘』字。

劉向：見《漢書》卷三十六《楚元王傳》附《劉向傳》。

王褒：見《漢書》卷六十四下《王褒傳》。

張安世：見《漢書》卷五十九《張安世傳》。

侯勝、韋（弘）成、嚴彭／祖、尹更始以儒術／進，劉向、王褒以文／章顯，將相則張安世、

趙充國、魏相、丙吉、／于定國、杜延年，治／民則黃霸、王成、龔／遂、鄭（弘）、召信臣、韓／

趙充國 魏相 丙吉

于定國 杜延年 治

民則黃霸 王成 龔

遂 鄭 名信臣 韓

趙充國：見《漢書》卷六十九《趙充國傳》。

魏相：見《漢書》卷七十四《魏相傳》。

丙吉：見《漢書》卷七十四《丙吉傳》。

于定國：見《漢書》卷七十一《于定國傳》。

杜延年：見《漢書》卷六十《杜延年傳》。

黃霸、王成、龔遂、召信臣：均見《漢書》卷八九《循吏傳》。

鄭弘：見《漢書》卷六十六《鄭弘傳》。

韓延壽：見《漢書》卷七十六《韓延壽傳》。

尹翁歸：見《漢書》卷七十六
《尹翁歸傳》。

趙廣漢：見《漢書》卷七十六
《趙廣漢傳》。

嚴延年：見《漢書》卷九十
《酷吏傳》。

張敞：見《漢書》卷七十六《張
敞傳》。

參：此處是考察之意。

延壽尹翁歸趙廣

漢嚴延年張敞之

屬皆有功迹見述

於世參其名臣

延壽、尹翁歸、趙廣／漢、嚴延年、張敞之／屬，皆有功跡見述／於世。參其名臣，亦／

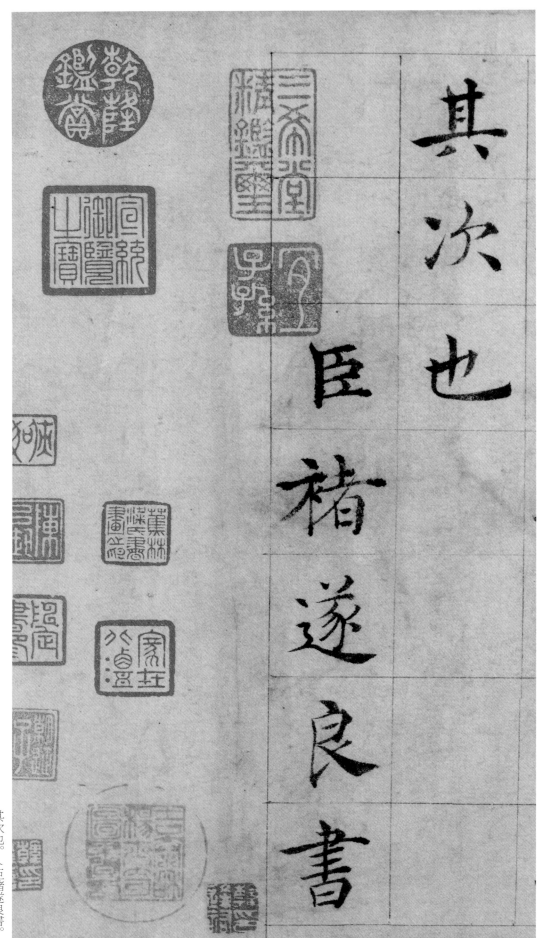

其次也

臣褚遂良書

河南三龕孟法師二刻早年所書
房乃喬聖教記序長安同州本並
晚年書此倪寬贊與房碑記序
用筆同晚年書也容夷婉暢
如得道之士世塵不能一毫嬰

之觀之自鄴來傳古毫楷

間耳諸王孫趙孟堅子固書

群玉帖中筆京篇價論曰

笑蓋枯且露矣河南晚年

書雖瘦實腴　孟堅又云

文原曩在史館藏觀褚河南
書乃見此帖恍若多多而度
觀至風俗此泰定四年秋
分日鄧文原識

褚河南漢兒寬贊正書三百四十字中刮去

五字蓋宋國諱也河南書豈待贊而顯子

固所謂容夷婉暢者殆得之矢至順四年閏

三月廿四日柳貫識

評者論河南書字裏金生行間玉潤法則
溫雅美麗多方觀此贊真不虛也吾求數
歲始得之謹珍嚴之吾先世蓋河南書廉頗
藺相如而下數十傳節文終以優孟遭世兵
亂家隱於冦此書散落人閒雖或見之力不

骸復後尒莫知存否舉家為憾平洲府君及
劉子高先生之文具著其事故覽此益重先
世之感正統七年五月既望廬陵楊士奇謹識

唐文學館學士褚遂良嘗為文皇臨

羲之蘭亭帖家多矮喜作正書其磨崖

益師聖教等帖而世著聞嘗得見之獨以

兒寬贊未之見也婉麗清勁无非諸帖所

及盧陵楊文貞公之子燐蘭寶藏先愛久

矣，展玩之餘敬書此歸之。成化乙未冬

東吳錢溥謹題

歷代集評

真書甚得其媚趣，若瑤台青瑣，窅映春林，美人嬋娟，似不任乎羅綺，增華綽約，歐、虞謝之。

——唐　張懷瓘《書斷》

僕嘗聞褚河南用筆如印泥，思其所以久不悟。後因閱江島平沙細地，令人欲書，復偶一利鋒，便取書之，嶮勁明麗，天然媚好，方悟前志，此蓋草正用筆，悉欲令筆鋒透過紙背，用筆如畫沙印泥，則成功極致，自然其迹，可得齊於古人。

——唐　蔡希綜《法書論》

褚遂良書字裏金生，行間玉潤，法則溫雅，美麗多方。

——唐　韋續《唐人書評》

褚河南書清遠蕭散，微雜隸體。

——宋　蘇軾《評書》

褚遂良如熟馭戰馬，舉動從人，而別有一種驕色。

——宋　米芾《寶晉英光集·書評》

九奏萬舞，鶴鷺充庭，鏘玉鳴璫，窈窕合度。

——宋　米友仁

褚書在唐賢諸名世士書中最爲秀穎，得羲之法最多者。真字有隸法，自成一家，非諸人可以比肩。

——宋　揚無咎跋

草書之法，千變萬化，妙理無窮。今於褚中令楷書見之。或評之云：筆力雄贍，氣勢古淡，皆言中其一。

此《倪寬贊》與《房碑記序》用筆同，晚年書也。容夷婉暢，如得道之士，世塵不能一毫嬰之。

——元　趙孟堅跋

書家謂作真字能寓篆隸法則高古，今觀褚公所書《倪寬贊》益信。

——明　吳寬《匏翁家藏書》

褚遂良有此帖，頗類八分，余以顏平原法爲之，山谷所謂《送明遠序》非行非隸，屈曲瑰奇，曾得百一耳。

——明　董其昌《仿顏真卿法〈倪寬贊傳〉》

褚公《倪寬贊》墨迹，曾於京師見之，其用筆之妙具如拙存所言。但謂其兩《聖教》遂此沉著，則恐未是。此之沉著易見，彼之沉著難求，正惟力透紙背，故能離紙一寸，沉著之至，至於超絕，乃爲真正沉著矣。

——清　王澍《竹雲題跋》

恭壽先生曾見褚公《倪寬贊》墨迹，背臨一卷示余，姿態綽約，余斂手拱祝，嘆爲絕奇。西至秦中，得真迹寓目，遂盡心摹之。大約橫畫發筆以重取勢，其收處輕圓意足，鈎俱藏鋒若垂露，捺則用全力直出如刀削，不使輕揚拖逞，亦多躁筆。至其點畫，時帶隸意，或細若絲髮而不弱，或肥似肉勝而不滯，應推河南第一奇迹。

——清　蔣衡《拙存堂題跋》

褚登善《陰符經》參以《急就》，以楷法行之，遂爲千古絕作，其後無聞焉。

——清　朱和羹《臨池心解》

圖書在版編目（CIP）數據

褚遂良陰符經倪寬贊／上海書畫出版社編．—上海：上海
書畫出版社，2014.8
（中國碑帖名品）

ISBN 978-7-5479-0870-9

Ⅰ.①褚…　Ⅱ.①上…　Ⅲ.①楷書—碑帖—中國—唐代
Ⅳ.①J292.24

中國版本圖書館CIP數據核字（2014）第173909號

上海書畫出版社

中國碑帖名品［四十八］

褚遂良陰符經倪寬贊

本社　編

責任編輯　孫稼阜
釋文注釋　俞　豐
審　　定　沈培方
責任校對　周倩芸
封面設計　王　崢
整體設計　馮　磊
技術編輯　錢勤毅
特邀圖片編輯　亓振國

出版發行　上海書畫出版社
地址　上海市延安西路593號 200050
網址　www.shshuhua.com
E-mail　shcpph@online.sh.cn
印刷　上海界龍藝術印刷有限公司
經銷　各地新華書店
開本　889×1194mm　1/12
印張　6 1/3
版次　2014年8月第1版
　　　2021年3月第12次印刷
書號　ISBN 978-7-5479-0870-9
定價　55.00元